LAS COSAS SON LO QUE

TÚ QUIERES QUE SEAN

CONSEJOS PARA UNA VIDA CREATIVA
ADAM J. KURTZ

TRADUCCIÓN DE MANU VICIANO

T0203177

Papel certificado por el Forest Stewardship Council®

Título original: *Things Are What You Make of Them*

Primera edición: octubre de 2018
Primera reimpresión: noviembre de 2022

© 2017, Adam J. Kurtz
© 2018, Penguin Random House Grupo Editorial, S. A. U.
Travessera de Gràcia, 47-49. 08021 Barcelona
Todos los derechos reservados, incluido el de reproducción parcial o total en cualquier formato.
Publicado por acuerdo con TarcherPerigee, un sello de Penguin Publishing Group,
una división de Penguin Random House LLC
© 2018, Manuel Viciano Delibano, por la traducción
Diseño de la cubierta: © Adam J. Kurtz
Fotografía del autor: © Daniel Seung Lee

Printed in Spain – Impreso en España

ISBN: 978-84-01-02129-9
Depósito legal: B-16.689-2018

Compuesto en M.I. Maquetación, S.L.

Impreso en Liber Digital, S. L.
Casarrubuelos (Madrid)

L02129A

~~MONTÓN DE BASURA~~

«PROCESO CREATIVO»

DEDICADO A MITCHELL

GRACIAS POR
TODO
TODO

ÍNDICE

PRÓLOGO

Una de las mayores dificultades que entraña tener tu
propio negocio es encontrar a gente con la que hablar de
tus miedos, tus inseguridades y tus sueños. Abrir tu alma
y compartir tu historia puede ser aterrador, pero también
puede llevar a establecer conexiones más profundas y
a aprender importantes lecciones vitales. En muchas
ocasiones, he visto esos momentos de vulnerabilidad
compartida transformarse en amistades que duran toda
una vida, en nuevas colaboraciones y en auténticos
salvavidas cuando las cosas se ponen feas. Por ello,
siempre busco en internet otras voces y personas que me
hagan sentir segura cuando me muestro abierta y sincera.

Sabía que Adam J. Kurtz me caería bien incluso antes de
conocerlo. En un océano de voces digitales que claman
para que se las escuche, la suya destacaba por una
sinceridad, una claridad y una vulnerabilidad sin límites.
Su franqueza a la hora de tratar temas peliagudos como
la depresión, el bloqueo creativo y la petición de ayuda era
como un faro que me guiaba hacia sus escritos. Así que
un día abrí el portátil y, sin más, le envié un e-mail para
preguntarle si querría escribir una columna en mi blog,
*Design*Sponge*. Cuando me respondió que sí, me levanté
y me puse a bailar por la habitación.

Cuando alguien tiene una voz tan singular como la de Adam,
lo que hay que hacer es pasarle las riendas y permitir
que se dedique a lo suyo. El primer artículo de Adam,
«Cómo dejar de compararte con otros creativos», dejó claro

que tenía una capacidad sin igual para abordar temas incómodos haciendo que el lector se sintiera apoyado y seguro. La columna de Adam fue inmediatamente un éxito y desde aquella primera semana ha tratado, con ingenio y humanidad, temas como el de superar los miedos, cómo ser más feliz siendo tú mismo y qué hacer cuando fracasas. Nunca ha vacilado cuando se ha referido a cuestiones que a los demás nos inquieta abordar a las claras, y su valentía y su sinceridad nos permiten seguir ese primer paso que ha dado hacia un diálogo abierto y comprensivo. Adam habla con una mezcla de humor autocrítico y confianza en sí mismo que inspiran cercanía, y siempre nos recuerda que, con una sonrisa y algo de ayuda por parte de los amigos, se puede superar casi cualquier cosa.

Sus consejos se han recopilado ahora en este libro tan especial que tienes en las manos. Sus palabras, tanto si las devoras de una sentada como si las reservas para disfrutarlas poco a poco, te harán sentir que Adam es tu amigo, que no estás solo. En vez de esquivar los temas que me hacen sentir expuesta o sensible, sus escritos me han infundido valentía para hablar sin tapujos. Me muero de ganas de marcar y subrayar un montón de páginas de mi ejemplar, y sé que te pasará lo mismo. Gracias, Adam, por ayudar a todos los que formamos parte de nuestra comunidad a sentirnos conectados y por recordarnos que no estamos solos.

Grace Bonney

Fundadora de *Design*Sponge* y autora de
In the Company of Women, best seller del *New York Times*

LAS COSAS SON LO QUE
TÚ QUIERES QUE SEAN

Ya estés planteándote empezar un proyecto propio o embarcándote en uno nuevo trabajando para otros, a veces la parte más difícil llega justo al principio. Incluso cuando adoras tu trabajo, cuando se trata de un arte que has desarrollado a lo largo de toda una vida, empezar puede parecer imposible. Por supuesto, es «lo nuestro», sí. Hemos superado la planificación inicial, hemos definido a grandes rasgos el objetivo final y hemos fijado una fecha límite, pero cuando llegamos a la parte de ponerse «manos a la obra», las cosas pueden perder fuelle.

Hay una especie de nirvana creativo que aparece cuando te emociona un proyecto, pero a veces no puedes alcanzarlo por mucho que quieras. Estamos hablando de conceptos intangibles, a fin de cuentas. Decidirse a empezar puede requerir que engañemos un poco al cerebro consintiéndole que posponga las cosas, dejándole creer que ha ganado, mientras en secreto vamos poniendo los cimientos del trampolín que nos permitirá saltar al éxito. A continuación tenéis algunos pasos que podéis ir leyendo mientras vuestro cerebro posterga las cosas, o quizá compartir (acompañados de unas palabras amables) con alguien que necesite un empujoncito.

CÓMO EMPEZAR

- PUAAAAAAAJ

- VALE, VALE, BIEN

- PERO ¿QUÉ ESTÁS HACIENDO?

- DIVÍDELO EN PASOS

- ¿¿¿UNA SIESTECITA???

- VENGA, HAY QUE PONERSE

- CONCÉNTRATE

- ECHA OTRO VISTAZO

PUAAAAAAAJ

¡¡¡EL TRABAJO ES LO PEOR!!! ¿POR QUÉ TENEMOS QUE HACER ESTO? ¿POR QUÉ TENEMOS QUE HACER NADA, EN REALIDAD? ¿TE ACUERDAS DE CUANDO ERAS PEQUEÑO Y TU MAYOR PREOCUPACIÓN ERA SI EL BOCATA QUE LLEVABAS ESTARÍA BUENO O NO? ¡QUÉ TIEMPOS! MMM, AHORA QUE LO PIENSO, SE ME HA ABIERTO EL APETITO...

VALE, VALE, BIEN

SÍ, DE ACUERDO, EL MERO HECHO DE TENER TRABAJO PENDIENTE ES UNA ESPECIE DE PRIVILEGIO. MEJOR TENER ALGO QUE HACER QUE NO TENER NADA EN ABSOLUTO. ASÍ QUE VENGA, MANOS A LA OBRA. Y, PUESTOS A HACERLO, QUE SALGA LO MEJOR POSIBLE. EMPECEMOS MIENTRAS AÚN NOS QUEDE TIEMPO PARA PENSAR.

PERO ¿QUÉ ESTÁS HACIENDO?

¿CÓMO VAS A ENFOCAR ESTO?
YA SE TRATE DEL BOCETO,
DE UNA LISTA DE REQUISITOS
O DE LO QUE SEA, TU PRIMER
PASO SIEMPRE SERÁ DECIDIR
CÓMO VAS A AFRONTAR EL
DESAFÍO. ¿ES LO MISMO QUE
HACES SIEMPRE O ES UNA
TAREA NUEVA QUE DEBES
ENFOCAR A TU MANERA?
¡SORPRESA! CONVIERTE
TU PROCRASTINACIÓN
EN PLANIFICACIÓN.

DIVÍDELO EN PASOS

¿SABES QUÉ COSAS PARECEN DIFÍCILES? LAS ENORMES, GIGANTESCAS Y POSIBLEMENTE ATERRADORAS. AHORA QUE YA TIENES UN PLAN DE ATAQUE, DESTROZA LA TAREA PARA QUE SEA MÁS MANEJABLE Y PUEDAS COMPLETARLA POR PARTES. UNA LISTA QUE PUEDAS TACHAR O QUE TENGA CUADRADITOS AL LADO PARA PONER UNA CRUZ ES UNA HERRAMIENTA ÚTIL Y TAMBIÉN UNA RECOMPENSA MINÚSCULA, PERO SATISFACTORIA EN SÍ MISMA.

¿¿¿UNA SIESTECITA???

~~MIERDA~~, EMPIEZO A NOTARME
CANSADO. ¿NO TE AGOTA ESTO
DE PLANIFICAR Y HACER LISTAS?
¡SOLO PREPARARSE PARA
EMPEZAR YA ES UN TRABAJO
A JORNADA COMPLETA! O
QUIZÁ PARA TI NO ES MÁS
QUE UNA SEMANA RARA. NO TE
FUSTIGUES. PERO SI NECESITAS
TOMARTE UN POCO MÁS DE
TIEMPO, CONVÉNCETE DE QUE
SERÁ POR ÚLTIMA VEZ. SE
ACABARON LAS EXCUSAS
Y LOS DESCANSOS.

VENGA, HAY QUE PONERSE

¡VENGA, ~~JODER~~! ATACA
TU LISTA Y COMPLETA LOS
PASOS QUE TE HAS PUESTO.
GUARDA EL MÓVIL DONDE
SEA, BIEN LEJOS. NO
TRASTEES CON LA MÚSICA,
NI CON EL TERMOSTATO, NI
CON NINGUNA OTRA COSA
~~ESTÚPIDA~~ EN LA QUE ESTÉS
PENSANDO. ¡ESTO VA EN
SERIO Y YA NO ESTAMOS
PARA TONTERÍAS!

CONCÉNTRATE

TRAS UNOS POCOS PASOS,
TE VUELVE TODO. TE HALLAS
EN ESE ESTADO MENTAL EN
EL QUE SABES QUÉ HACES
Y CÓMO HACERLO Y TODO
LO DEMÁS SE DIFUMINA UN
POCO. EL CAFÉ SE HA ENFRIADO.
EL AGUA SE HA CALENTADO.
LA MÚSICA HA ENTRADO EN
BUCLE Y TE DA IGUAL.
ESTE ES EL DULCE INSTANTE
CREATIVO Y AHÍ QUERÍAS
LLEGAR ENGAÑANDO
 A TU CEREBRO.

ECHA ~~UN ÚLTIMO~~ OTRO VISTAZO

JA, JA, JA, TODOS SABEMOS QUE EL FINAL NUNCA ES EL FINAL. PARA CUANDO LLEGAS A ÉL, VIENE A SER MÁS BIEN UNA «LÍNEA_DE_META_V2_DEFINITIVO_DEFINITIVO». ASÍ QUE DA UN PASO ATRÁS Y COMPARA EL RESULTADO CON TU LISTA, TU OBJETIVO, LAS NECESIDADES ORIGINALES DEL CLIENTE O EL PROYECTO, Y REMIENDA LOS AGUJEROS RAROS QUE ENCUENTRES. EMPEZAR ERA LO DIFÍCIL, PERO AHORA YA CASI LO TIENES...

PUEDES HACERLO.

Podéis encontrar por ahí un montón de consejos, anécdotas y casos prácticos para «creativos». Muchos son un material estupendo, pero a veces da la sensación de que son demasiados para digerirlos de un tirón.

Centrémonos en unos pocos elementos básicos, ocho cosas sencillas y quizá evidentes que merece la pena recordar. Más allá del título supersimplificado —¡pero mira, el número 5 ha hecho que se me salten las lágrimas de la risa!—, quizá alguno de ellos, o todos, sirve como recordatorio importante justo ahora.

En cuanto a qué es un «creativo»... eso es una conversación aparte. De momento, demos por hecho que lo eres, que eres alguien que se define a sí mismo, de algún modo, por su pasión o su oficio creativo.

8 COSAS QUE DEBE SABER TODO CREATIVO

- ES MÁGICO, NO MAGIA
- IGUAL ERES UN POCO IDIOTA
- NO NECESITAS PERMISO
- EL FRACASO ES UNA OPCIÓN REAL
- LAS ETIQUETAS TE MATARÁN
- NO TIENES QUE SER EL MEJOR EN TODO
- ODIARÁS TU OBRA
- SÉ MAJO, ANDA

ES MÁGICO, NO MAGIA

«CREATIVIDAD» ES UNA ESPECIE DE IDEA AMPLIA QUE ENGLOBA MUCHÍSIMAS COSAS. ES DIFÍCIL DE DEFINIR, PERO LA RECONOCES CUANDO LA VES. HAY UNA COSA QUE NO ES: UN SUPERPODER CON EL QUE NACISTE. NI TAMPOCO ES EXCLUSIVA. CUALQUIERA PUEDE RECURRIR A SU ENERGÍA CREATIVA PARA HACER ALGO ESPECIAL, CON MUCHO TRABAJO Y UN POQUITO DE SUERTE.

IGUAL ERES UN POCO IDIOTA

NADIE SABE QUÉ ~~COÑO~~ ESTÁ HACIENDO Y ESTÁ BIEN QUE ASÍ SEA. BUENA PARTE DE LO QUE HACEMOS SE APRENDE SOBRE LA MARCHA, CUANDO EMPRENDEMOS NUEVOS PROYECTOS O ENCONTRAMOS PERSPECTIVAS DISTINTAS. TODOS TUVIMOS QUE EMPEZAR EN ALGÚN SITIO, Y TODOS SEGUIMOS APRENDIENDO SIN PARAR. IGUAL ERES UN POCO IDIOTA, PERO TRANQUILO, AL FINAL SALDRÁ BIEN.

NO NECESITAS PERMISO

INTERNET NOS HA CONCEDIDO RECURSOS ILIMITADOS EN CUESTIÓN DE APRENDIZAJE, SOFTWARE Y PRODUCCIÓN. YA NO NECESITAMOS QUE NOS DEN LUZ VERDE LOS GUARDIANES DE LA INDUSTRIA. INDAGANDO UN POCO, PUEDES DISEÑAR Y EJECUTAR LOS PROYECTOS QUE QUIERES OFRECER AL MUNDO, DISTRIBUIRLOS Y VERLOS FLORECER.

EL FRACASO ES UNA OPCIÓN REAL

PUES... SÍ, EL FRACASO ES VERDADERAMENTE UNA OPCIÓN. EN REALIDAD, ES UNA DE LAS DOS OPCIONES PRINCIPALES EN CASI CUALQUIER SITUACIÓN. EN VEZ DE MENTIRTE A TI MISMO SOBRE LAS POSIBILIDADES, OPTA POR PREPARARTE PARA CUALQUIER DESENLACE Y DISPONTE A APRENDER DE LA EXPERIENCIA. TU VIDA CREATIVA ES UN TRAYECTO Y CON CADA PASO VAS AVANZANDO.

LAS ETIQUETAS TE ACABARÁN MATANDO

ES POSIBLE QUE SIENTAS UNA PRESIÓN TREMENDA POR ETIQUETARTE O VINCULARTE A UN ARTE CONCRETO, PERO LA VERDAD ES QUE LA MAYORÍA DE NOSOTROS HACEMOS MUCHAS COSAS DISTINTAS. UNA IDEA PUEDE SER TRABAJAR UN MONTÓN PARA AVERIGUAR QUÉ SE TE DA MEJOR, ANTES DE ENCASILLARTE EN UN PAPEL ÚNICO QUE LIMITE LAS OPORTUNIDADES QUE PUEDAN SURGIR A MEDIDA QUE CRECES.

NO TIENES QUE SER EL MEJOR EN TODO

TAL VEZ ERES LA ~~HOSTIA~~ PERA LIMONERA, PERO A PESAR DE ELLO JAMÁS SERÁS EL MEJOR EN TODO. ACEPTARLO NO ES DEBILIDAD, SINO CONCIENCIA DE UNO MISMO. EVALÚA TUS PUNTOS FUERTES Y LUEGO BUSCA COLABORADORES O EMPLEADOS QUE DESTAQUEN EN LO QUE TÚ ERES SOLO NORMALITO. CRECERÉIS JUNTOS MIENTRAS CADA UNO HACE LO QUE DE VERDAD LE GUSTA.

ODIARÁS TU OBRA

¿ALGUNA VEZ TE QUEDAS EN VELA DÁNDOLE VUELTAS A ALGUNA ~~MIERDA DE~~ OBRA QUE CREASTE HACE AÑOS? PUES PASARÁ LO MISMO CON LO QUE ESTÁS HACIENDO AHORA: TE MORIRÁS DE VERGÜENZA AL RECORDARLO. RESPETA TU PROCESO DE CRECIMIENTO Y DATE CUENTA DE QUE, A MEDIDA QUE APRENDES, LO QUE UNA VEZ FUE TU OBRA MAESTRA TE PARECERÁ COSA DE AFICIONADOS. ENCONTRARÁS NUEVAS FORMAS DE AFRONTAR VIEJOS PROBLEMAS, Y ESO ES PARA ESTAR ORGULLOSO.

SÉ MAJO, ANDA

SABES LO DIFÍCILES QUE SON ESTAS ~~MIERDAS~~, ASÍ QUE SABES TAMBIÉN CON QUÉ ESTÁN LIDIANDO LOS DEMÁS. NO COMPITES CON EL RESTO DEL MUNDO. ERES ÚNICO, ASÍ QUE CÉNTRATE EN SER LA RESPETUOSA Y (GENERALMENTE) POSITIVA VERSIÓN DE TI MISMO CON LA QUE LA GENTE ELIGE TRABAJAR, EN LA QUE CONFÍA Y A LA QUE AYUDA POR EL CAMINO.

LA AMABILIDAD GENUINA NO ES UNA SEÑAL DE DEBILIDAD.

Si te paras a pensarlo, prácticamente todo es un poco aterrador, ¿verdad? Nuestros cerebros y nuestros cuerpos están construidos para protegernos y tienen que mantenerse en alerta máxima mientras la vida nos va enseñando de qué podemos dejar de preocuparnos. ¿Las zanahorias son seguras? ¡Sí! ¿Tocar una estufa caliente? No. ¿Una primera cita? Probablemente. ¿Una entrevista de trabajo? Ya veremos…

Aunque estamos aprendiendo a conquistar nuestros retos individuales, hay ciertos miedos que supongo que nos suenan a todos. Aquí tenéis algunos de ellos, y vamos a superarlos juntos. Quizá.

CÓMO SUPERAR LOS MIEDOS CREATIVOS HABITUALES (QUIZÁ)

- RECONOCE EL MIEDO
- DESCOMPONLO
- «NO PUEDO HACERLO»
- «A TODOS LES DA IGUAL»
- «NO ESTÁ PERFECTO»
- «SOY DEMASIADO _____ »
- «¿QUÉ SENTIDO TIENE?»
- RÍE

RECONOCE EL MIEDO

CREAR ALGO Y ENVIARLO AL MUNDO ES ATERRADOR. DEPENDER DE TU PASIÓN PARA GANARTE LA VIDA ES ATERRADOR. ACEPTA QUE TU MIEDO NO TE HACE DÉBIL, SINO HUMANO. AHORA PLÁNTALE CARA:

DESCOMPONLO

¿QUÉ TE ESTÁ DICIENDO ESE MIEDO? ¿QUÉ ES LO QUE SIENTES DE VERDAD DE LA BUENA? COMO CREATIVOS, ESTAMOS ACOSTUMBRADOS A RESOLVER PROBLEMAS DE FORMAS NUEVAS, ASÍ QUE ¿CUÁL ES TU ~~PUTO~~ PROBLEMA? ¡AVERÍGUALO PARA PODER ENCONTRAR UNA SOLUCIÓN!

«NO PUEDO HACERLO»

QUIZÁ ESTE SEA EL MÁS BÁSICO DE TODOS LOS MIEDOS, PERO TAMBIÉN EL MÁS FÁCIL DE SUPERAR. ¿CÓMO SABES QUE NO PUEDES HACERLO SI NO LO HAS INTENTADO EN SERIO, CON TODAS TUS FUERZAS? NO PUEDES GANAR UNA CARRERA SIN CORRER, Y NO ESTÁS CORRIENDO DE VERDAD SI NO HAS ENTRENADO ANTES. ASÍ QUE PRUEBA A ENTRENAR.

«A TODOS LES DA IGUAL»

ES FÁCIL SENTIR QUE A
NADIE LE IMPORTA SI
VIVES ENCERRADO EN
LA BURBUJA DE TUS PROPIOS
QUEBRADEROS DE CABEZA.
NOS OBSESIONAMOS TANTO
CON «LO NUESTRO» QUE
OLVIDAMOS QUE PARA OTRAS
PERSONAS, QUE ESTÁN
LLEVANDO UNA VIDA MUY
DISTINTA, LAS ~~MIERDAS DE~~
COSAS QUE HACEMOS
CADA DÍA SON AJENAS y
MARAVILLOSAS.

«NO ESTÁ PERFECTO»

CUESTA DAR POR TERMINADO UN PROYECTO QUE NOS DA LA SENSACIÓN DE QUE ES IMPERFECTO. PERO NO SOLO LA PERFECCIÓN NO EXISTE, SINO QUE TU «PERFECTO» DE HOY ACABARÁ SIENDO TU «PASABLE» A MEDIDA QUE DESARROLLES TU ARTE. EN POCAS PALABRAS, HAZLO TAN BIEN COMO PUEDAS, CIERRA EL PICO Y DEJA QUE A LA GENTE LE ENCANTE.

«SOY DEMASIADO_____»

¿EN SERIO? ¿A ESO
TIENES MIEDO? PODRÍAS
DEJAR QUE ESE MIEDO
GOBERNARA TODA TU VIDA,
PERO SI HEMOS APRENDIDO
ALGO DESDE EL INSTITUTO
ES QUE LO QUE NO VALE
PARA UN SITIO ENCAJA
A LA PERFECCIÓN EN OTRO.
DEJA QUE TU OBRA HABLE
POR SÍ MISMA.

«¿QUÉ SENTIDO TIENE?»

RECUERDA QUE EL MOTIVO DE QUE HAGAMOS LO QUE HACEMOS, DE QUE NOS LABREMOS NUESTRO PROPIO DESTINO, ES QUE TENEMOS UNA ARRAIGADA NECESIDAD DE CONECTAR Y ESTA ES NUESTRA FORMA DE HACERLO. SI ESTÁS PERDIENDO DE VISTA EL SENTIDO DE TODO O SI TE VES UN POCO EMBOTADO, TÓMATE UN TIEMPO PARA PULIRTE Y ESTARÁS COMO NUEVO.

RÍE

SI TODO LO DEMÁS
FALLA, TRATA DE COMBATIR
EL MIEDO CON HUMOR.
AL IGUAL QUE UNA BUENA
LLORERA, UNAS BUENAS
CARCAJADAS PUEDEN
SER UN GRAN ALIVIO. JA
JA JA JA JA JA JA JA JA
JA JA JA JA JA JA JA
JA JA JA JA JA JA JA
JA. TODO ES ATERRADOR,
PERO AL FINAL
SALDRÁ BIEN.

Parte de dedicarte a lo tuyo es decidir dónde trabajas. Ya tengas un despacho en casa o una mesita en la sala de estar, lo más difícil de trabajar en casa es llevar a cabo el trabajo, y sin volverse loco.

Entonces ¿cómo alcanzar el equilibrio, cuando permaneces en el mismo espacio día y noche? No estoy seguro al cien por cien, pero sí tengo algunos consejos que darte.

CÓMO CONSERVAR LA CORDURA SI TRABAJAS EN CASA

- PONTE CALCETINES
- SAL A POR ALGO
- CALIENTA
- VENGA, AL LÍO
- HAZ UN DESCANSO PARA COMER
- TRABAJAD JUNTOS
- FINAL DEL DÍA
- VUÉLVETE LOCO

PONTE CALCETINES

QUE NO TENGAS QUE VESTIRTE NO SIGNIFICA QUE NO DEBAS HACERLO. PONERTE CALCETINES Y TAL VEZ INCLUSO ZAPATOS DEMUESTRA (AL MENOS A TI MISMO) QUE VAS EN SERIO.

SAL A POR ALGO

SAL DE CASA POR
CUALQUIER MOTIVO.
TÓMATE UN CAFÉ, VE
A POR EL PERIÓDICO
O DATE UN PASEO.
NO ES LO MISMO
QUE DESPLAZARTE
AL TRABAJO, PERO
LA DISTANCIA
AYUDA.

CALIENTA

VALE, ES HORA
DE EMPEZAR. CALIENTA
RESPONDIENDO E-MAILS
O PUBLICANDO/
COMPARTIENDO ALGO
EN REDES SOCIALES.
ADÉNTRATE DESPACIO
EN LA JORNADA LABORAL
A MEDIDA QUE TU CASA TE
VA DANDO SENSACIÓN
DE OFICINA.

VENGA, AL LÍO

ES HORA DE TRABAJAR.
NO EN LA CAMA, SINO
EN TU DESPACHO.
QUE A LO MEJOR
ES EL SOFÁ, PERO
NO PUEDE SER TU CAMA.
ESTABLECE UN LÍMITE
SALUDABLE PARA
MANTENERTE
CUERDO.

HAZ UN
DESCANSO PARA COMER

PARA Y VE A COMER,
AUNQUE SEA EL
DESAYUNO QUE NO
HAS TOMADO CON
EL PRIMER CAFÉ. COME
EN CUALQUIER LUGAR
EXCEPTO DONDE TRABAJAS.
¡¡¡QUIZÁ INCLUSO
 CON OTRA PERSONA!!!

TRABAJAD JUNTOS

SI TRABAJAR SOLO EN UNA CAFETERÍA TE RESULTA IMPOSIBLE, INVITA A UN AMIGO. ¡¡PUEDE QUE IGNORARLE SEA UNA MOTIVACIÓN!! SI TIENES EN CASA UN ESTUDIO AMPLIO (O UNA MESA DE COCINA ESPACIOSA), INVÍTALO ALGUNA VEZ. A ÉL TAMBIÉN LE VENDRÁ BIEN CAMBIAR DE AIRES.

FINAL DEL DÍA

MARCA UN FINAL DEFINIDO PARA TU JORNADA LABORAL. PUEDE QUE LUEGO FLUCTÚE O QUE TENGAS QUE HACER «HORAS EXTRAS», PERO ESA SEPARACIÓN MENTAL PUEDE SUPONER UNA ENORME DIFERENCIA.

VUÉLVETE LOCO

¡ES BROMA! TRABAJAR
EN CASA ES HORRIBLE
LA MITAD DEL TIEMPO,
HAGAS LO QUE HAGAS.
PERO ¿Y ESA OTRA
MITAD? ¡~~JODER~~, ERES
LIBRE! DISFRUTA DE NO
TENER QUE SER AMABLE
CON MAMONES
ENGREÍDOS Y PON
LA MÚSICA A TODO
VOLUMEN. VISTO LO QUE
HAY, SÍ ERES BASTANTE
AFORTUNADO.

Sabemos que no deberíamos, pero estamos todo el día comparándonos con los demás. Quizá nos digamos que se trata de una competencia saludable y que beneficia a nuestro trabajo, pero en general sabemos que solo sirve para sentirnos fatal. Ya sea que te engañes o no, estoy aquí para decirte que es malo. Deja de hacerlo.

He creado una sencilla guía para erradicar por fin esa mala costumbre y de paso encontrar algo positivo en el proceso. Hoy es el día. Juntos podemos hacerlo.

CÓMO DEJAR DE COMPARARTE CON OTROS CREATIVOS

- RECONÓCELO
- REFLEXIONA
- ALÉGRATE POR TI
- ENORGULLÉCETE
- CELÉBRALO
- BUSCA LA INSPIRACIÓN
- CREA NUEVAS OBRAS
- ARRÁNCATE LOS OJOS

RECONÓCELO

VAMOS A PASAR
DIRECTOS A LA ÚLTIMA
FASE DEL DUELO, ¿TE
PARECE? ACEPTA QUE TE
COMPARAS CON OTROS.
TE PONES UN POCO
CELOSO, AUNQUE
SABES QUE NO DEBERÍAS.
LA GENTE ESTÁ
CONSIGUIENDO CONTRATOS,
INVERSORES, SEGUIDORES
Y APOYOS. SÍ, TE HAS
DADO CUENTA.

REFLEXIONA

TE COMPARAS CON LOS DEMÁS. ¡GENIAL! ¿Y QUÉ? ¿ESTÁ DESTROZÁNDOTE O SOLO TE FASTIDIA? ¿EL ÉXITO DE OTRA PERSONA DETERMINA O MOTIVA TUS ACTOS? ¿EN QUÉ TE AFECTA? SOPÉSALO TODO. COMPROMÉTETE A PONERLE FIN EN LA MEDIDA QUE PUEDAS.

ALÉGRATE POR TI

VALE, FULANITO TIENE ESTO Y MENGANITA TIENE LO OTRO, PERO ¿QUÉ TIENES TÚ? RECUERDA TUS ÉXITOS PROFESIONALES Y PERSONALES. ¡HAS CONSEGUIDO COSAS BUENÍSIMAS! ¡VAS POR EL BUEN CAMINO! ¡ERES LO MÁS! ~~¡JODER,~~ LO ESTÁS LOGRANDO!

ENORGULLÉCETE

PERMÍTETE DISFRUTAR
DE TU ÉXITO. ¡CÓMO MOLA
QUE ESTO TUYO FUNCIONE!
Y ENORGULLÉCETE TAMBIÉN
DE QUE TUS COLEGAS
SABOREEN EL ÉXITO.
NO SEAS CELOSO. SIÉNTETE
ORGULLOSO DE QUE LO QUE
OFRECÉIS UNOS Y OTROS
SEA CLARAMENTE
VENDIBLE, DESEABLE Y
DIGNO DEL RECONOCIMIENTO
QUE ACAPARA.

CELÉBRALO

ESTA PARTE ES DIFÍCIL DE FINGIR, ASÍ QUE CONFÍO EN QUE A ESTAS ALTURAS LO SIENTAS DE VERDAD. ¡ACUDE A LAS CELEBRACIONES DE TUS COLEGAS! VE A LAS INAUGURACIONES, LOS BRINDIS, LOS MERCADILLOS, LOS ENCUENTROS O LAS JORNADAS DE PUERTAS ABIERTAS. SÉ SINCERO Y AUTÉNTICO. ¡EL ÉXITO Y LA ALEGRÍA SE CONTAGIAN!

BUSCA LA INSPIRACIÓN

ESTÁS AL TANTO DE
A QUÉ SE DEDICAN LOS
DEMÁS Y AHORA ESTÁS
CELEBRÁNDOLO CON
ELLOS. UN INTERCAMBIO
SALUDABLE GENERA
SIEMPRE NUEVAS IDEAS.
QUIZÁ COBREN FORMA
DE COLABORACIONES, O TAL
VEZ UNA CONVERSACIÓN
OPORTUNA DESENCADENE
ALGO NUEVO.

CREA NUEVAS OBRAS

LA PARTE POSITIVA DE FIJARTE
EN LO QUE HACEN OTROS
ES QUE TE DAS CUENTA DE
LO QUE NO ESTÁN HACIENDO.
DEJA QUE TU INSPIRACIÓN
Y LAS ANÉCDOTAS DE LO
QUE INVESTIGAS TE GUÍEN
HACIA NUEVOS PROYECTOS
Y OBRAS QUE RELLENEN ESOS
HUECOS QUE HAS DETECTADO.
OFRECE AL MUNDO ALGO QUE
NO EXISTA TODAVÍA.

¡ARRÁNCATE LOS OJOS!

SI TODO LO DEMÁS FALLA,
¡DEJA DE MIRAR! DATE UN
RESPIRO, YA ESTÁ BIEN DE
TANTA OBSESIÓN POR MIRAR
LAS CIFRAS DE SEGUIDORES
O LAS LISTAS DE CLIENTES.
MEJOR MIRA HACIA DENTRO.
¿EN QUÉ ESTÁS TRABAJANDO?
¿UN ENCARGO NUEVO?
¿PROYECTOS PERSONALES? TODO
EL MUNDO COMPARTE LO MEJOR
DE SÍ MISMO, ASÍ QUE SÉ LA
MEJOR VERSIÓN DE TI MISMO.

A veces lo más difícil de la vida
(aparte de todo eso de «estar vivo»)
es ser feliz. Todo el mundo se desvive
por encontrar la felicidad o conservarla.
Todos tenemos una ligera idea de cómo
es esa sensación y aun así, si tan
expertos somos en ser felices,
¿por qué no nos sentimos así todo
el tiempo?

No existe ningún GRAN SECRETO QUE
CONOZCAN TODOS MENOS TÚ, aunque
a veces pueda dar esa impresión. En
general, todos conocemos estas verdades
básicas, universales, solo que tendemos
a olvidarlas cuando más importan.
Este es nuestro recordatorio.

CÓMO SER (MÁS) FELIZ

- GÚSTATE A TI MISMO
- RECONOCE LA TRISTEZA
- CREA Y CUMPLE OBJETIVOS
- BUSCA NUEVA INSPIRACIÓN
- SOL Y ARCOÍRIS
- CELÉBRALO TODO
- SIÉNTETE SATISFECHO
- OLVIDA EL «DESTINO»

GÚSTATE A TI MISMO

LA VIDA SE PASA EL DÍA
RECORDÁNDONOS LO QUE
NO TENEMOS, PERO
¿QUÉ PASA CON LO QUE
SÍ TENEMOS? ¿QUÉ TE HACE
ESPECIAL? ¿QUÉ PUEDES
OFRECER AL MUNDO? ¿CON
QUÉ DISFRUTAS? BUSCA LAS
COSAS QUE TE ENCANTAN
DE TI MISMO.

 SON SUFICIENTES.

RECONOCE LA TRISTEZA

OCULTAR TUS SENTIMIENTOS
MÁS TENEBROSOS A UN
DESCONOCIDO PODRÍA SER
¿¿¿INTELIGENTE???
OCULTÁRTELOS A TI MISMO,
NO. IDENTIFICA QUÉ ES LO QUE
TE HACE DAÑO. ABÓRDALO PASO
A PASO. QUIZÁ ESO SIGNIFIQUE
HABLAR CON ALGUIEN QUE
LO COMPRENDA. QUIZÁ ESO
SIGNIFIQUE DEDICARLE
TIEMPO PARA PROCESARLO.

CREA Y CUMPLE OBJETIVOS

TENER ALGO POSITIVO A LO QUE ASPIRAR ES IMPORTANTE. YA NO CONTAMOS CON LA ESTRUCTURA DE RECOMPENSAS QUE NOS MANTENÍA MOTIVADOS DE NIÑOS. ASÍ QUE MÁRCATE OBJETIVOS, GRANDES O PEQUEÑOS. Y LUEGO CÚMPLELOS. DESPUÉS MÁRCATE OTROS NUEVOS Y REPITE ESTO (PARA SIEMPRE).

BUSCA NUEVA INSPIRACIÓN

IGUAL EMPIEZA A DAR LA
SENSACIÓN DE QUE «LO TUYO»
ES «LO ÚNICO», PERO HAY
MUCHAS MÁS COSAS QUE
EXPERIMENTAR, APRENDER
O A LAS QUE DEDICARTE. NO
TIENE POR QUÉ IMPLICAR UN
CAMBIO DE CARRERA, SOLO SE
TRATA DE DARSE CUENTA DE
QUE MOLA RECORDAR QUE EL
MUNDO TIENE MUCHO QUE
OFRECER. VIAJA MÁS, LEE MÁS,
APRENDE HABILIDADES NUEVAS
Y PRUEBA COSAS NUEVAS.

SOL Y ARCOÍRIS

NO TODO ES SOL Y ARCOÍRIS,
PERO ¡BUENA PARTE DESDE
LUEGO QUE SÍ! EL SOL TE HARÁ
BIEN, ASÍ QUE SAL A EMPAPARTE
DE VITAMINA D. EL SOL ES UNA
ESTRELLA GIGANTESCA QUE
NOS SOBREVIVIRÁ A TODOS.
Y EN CUANTO A LOS ARCOÍRIS...
BUENO, PRIMERO HAY QUE CAPEAR
LA TORMENTA.

TÚ RESISTE.

CELÉBRALO TODO

LAS COSAS QUE TÚ DAS POR SENTADAS PUEDEN SER GRANDES LOGROS PARA OTRA PERSONA. PAGAR EL ALQUILER A TIEMPO ES UN LOGRO. SALIR A HACER RECADOS ES UN LOGRO. HASTA DESPERTARTE ES UN LOGRO QUE MERECE LA PENA CELEBRAR (QUIZÁ CON UN CAFÉ).

SIÉNTETE SATISFECHO

NADIE OBTIENE TODO
LO QUE DESEA. SIEMPRE
FALTARÁ ALGO. SURGIRÁN
NUEVOS PROBLEMAS. EN VEZ
DE ASPIRAR A LA PERFECCIÓN,
ASPIRA A LA SATISFACCIÓN.
BUSCA LA FORMA DE
ALEGRARTE POR LO QUE YA
TIENES Y SIEMPRE CONTARÁS
EXACTAMENTE CON LO QUE
 NECESITAS.

OLVIDA EL «DESTINO»

SEGURO QUE ESTE CONSEJO NO TE HACE FALTA, ¡PERO ALLÁ VA DE TODAS FORMAS! LA FELICIDAD NO ES UN LUGAR, ES UN VIAJE. NO «LLEGAS» AL GOZO, PERO PUEDES ESFORZARTE PARA GENERARLO DE DISTINTAS FORMAS SENCILLAS Y PLACENTERAS. DEJA DE BUSCAR EL FINAL O ESTE TE ENCONTRARÁ ANTES DE QUE «HAYAS LLEGADO».

Toda persona tiene un poder y un conjunto único de habilidades que le permiten ponerlo en práctica. Resida donde resida tu talento, ya sea en las palabras, las imágenes, la organización, la persuasión o la generación de audiencias, lo que haces en tu vida diaria es tu forma de invocar ese poder innato que tienes en crudo y usarlo para el bien.

Identificar esa capacidad es también reconocer tu obligación de emplearla para apoyar las causas justas. En el mundo hay muchos problemas que exigen nuestra atención. Algunos mejorarían con solo que te mostraras un poquito comprensivo. Otras cuestiones son más complejas y, para cambiar, requieren ser prudentes e ir paso a paso. Tú tienes la capacidad de crear algún tipo de impacto. Recuerda que cuando tu poder radica en la comunicación, tu silencio habla a gritos.

Tienes el poder y las herramientas necesarios para generar un cambio positivo. Dales un buen uso.

UTILIZANDO TU PODER PARA EL BIEN

- CONCENTRA TU PODER
- LA COMUNICACIÓN ES UN DON
- SÉ SINCERO
- DEFINE TU OBJETIVO
- ÚNETE A LA COMUNIDAD
- TRABAJAD JUNTOS
- ¡LO LLEVAS DENTRO!
- TODO CUENTA

CONCENTRA TU PODER

TIENES HERRAMIENTAS Y EXPERIENCIA, ASÍ QUE ¿QUÉ VAS A HACER CON ELLAS? ¿ERES UN ESCRITOR CON GARRA? ¿TIENES UN PÚBLICO AL QUE ACCEDER? ¿CÓMO TE COMUNICAS MEJOR Y CÓMO PUEDES USAR AHORA ESA HABILIDAD PARA EL BIEN?

BUSCA FORMAS NUEVAS Y PRÁCTICAS PARA SACAR PARTIDO DE LO QUE MEJOR SE TE DA.

LA COMUNICACIÓN ES UN DON

COMO CREATIVOS, EMPLEAMOS MÉTODOS ESPECÍFICOS PARA DIFUNDIR LAS IDEAS. DE LO VERBAL A LO VISUAL, DE LO DIRECTO A LO SUTIL, LA CAPACIDAD DE COMUNICAR ES UN DON. USA TUS HERRAMIENTAS PARA DECIR LAS COSAS COMO SON, O CREA UN ESTADO DE ÁNIMO O UNA ENERGÍA QUE PERMITA A OTROS RESOLVER EL PUZLE.

SÉ SINCERO

¿LA PASIÓN Y LA NECESIDAD CREATIVA IMPULSAN TUS ACTOS O LO QUE TE MOTIVA ES ATRAER ATENCIÓN SOBRE TI MISMO? LOS DOS TIPOS DE TRABAJO PERSONAL TIENEN SU MÉRITO, PERO CUANDO SE TRATA DE CAUSAS SOCIALES O POLÍTICAS, EL SEGUNDO PUEDE SOCAVAR TU ESFUERZO Y YA SABES, QUEDAR UN POQUITO FALSO.

DEFINE TU OBJETIVO

ES INGENUO SUPONER QUE VAS A ARREGLAR EL MUNDO, PERO PUEDE SER ÚTIL MARCARTE UN OBJETIVO. ¿QUÉ RESULTADO ES EL QUE DESEAS? ¿CONCIENCIA? ¿SOLIDARIDAD? ¿PROPORCIONAR UN RECURSO? ¿CATARSIS PERSONAL? ASEGÚRATE DE QUE EL PODER Y LA PASIÓN QUE DEDICAS TENGAN UN PROPÓSITO, POR MINÚSCULO QUE SEA.

ÚNETE A LA COMUNIDAD

CUANDO REACCIONAS ANTE ALGO CON TU ENERGÍA CREATIVA, RESULTA TENTADOR QUERER HACERLO TODO A TU MANERA. RECUERDA QUE NO ERES «DUEÑO» DE NINGUNA CAUSA. BUSCA EL TRABAJO QUE YA SE HA HECHO Y LOS RECURSOS EXISTENTES. OBSERVA LA COMUNIDAD PARA VER QUÉ PUEDES APORTAR, EN VEZ DE INTENTAR SER QUIEN GRITA MÁS ALTO.

TRABAJAD JUNTOS

LAS BATALLAS RARA VEZ SE GANAN EN SOLITARIO. EN VEZ DE INTENTARLO, ¡IMAGÍNATE LO QUE PUEDE CONSEGUIRSE COMBINANDO VARIOS PODERES! TRABAJA JUNTO A OTROS PARA LLEGAR A MÁS GENTE, PARA SUMAR SUS VOCES A LA TUYA Y RECORDAR QUE UN OBJETIVO COMPARTIDO SIEMPRE ES MÁS QUE CUALQUIER PERSONA SOLA.

¡LO LLEVAS DENTRO!

A VECES LO OLVIDAMOS, PERO NUESTRA CAPACIDAD DE ACTUAR Y PROVOCAR UN IMPACTO ES MÁGICA. ERES AL MISMO TIEMPO UNA HERRAMIENTA Y UN ARMA CON LA CAPACIDAD DE ELEGIR CÓMO SE BLANDE A SÍ MISMA EN CADA SITUACIÓN. TU EXISTENCIA CONTINUADA ES UNA MANIFESTACIÓN ININTERRUMPIDA DE ESE PODER.

TODO CUENTA

TU APORTACIÓN QUIZÁ NO
SEA UN UNA POCIÓN MÁGICA
O UNA SOLUCIÓN INNOVADORA.
CUALQUIER CAMBIO REQUIERE
TIEMPO Y ENERGÍA DE
DIVERSAS FUENTES. QUIZÁ
CUESTA DISTINGUIR QUÉ
IMPACTO TIENE TU TRABAJO
HOY, PERO CON QUE HAYAS
BENEFICIADO, FORTALECIDO
O TRANQUILIZADO A UNA SOLA
PERSONA, YA HABRÁS HECHO
ALGO BUENO.

Hay mucha gente lista hablando sobre el fracaso en el proceso creativo y, como yo también quiero ser listo, aquí tienes mi opinión. Por supuesto, estos consejos son puramente hipotéticos, ya que yo jamás me he sentido inútil, ni he arrugado el folio a media frase, ni me he visto tentado de enviar un e-mail pasivo-agresivo.

El «fracaso como mérito» no tiene sentido para mí. No hace falta maquillarlo. El fracaso es un asco, ¿para qué darle más vueltas? Pero también puede proporcionarnos mucho que aprender sobre nosotros mismos, nuestro trabajo y nuestra forma de presentarlo.

El éxito depende de algo más que el talento o el mérito de nuestras ideas. El momento lo es todo. Conectar con la persona adecuada importa. Así que asume el fracaso con calma, aprende cualquier lección que puedas sacar de la experiencia y procura que tu reacción visceral no te hunda.

QUÉ HACER
CUANDO FRACASAS

- PARA INMEDIATAMENTE
- SIÉNTETE COMO UNA ~~MIERDA~~
- REVALÚA TU TRABAJO
- PROCESA CUALQUIER REACCIÓN
- PIDE CONSEJO
- HAZ AJUSTES
- PLANEA TU ATAQUE
- ¿LO INTENTAS OTRA VEZ?

PARA INMEDIATAMENTE

DETENTE YA, PÁRALO TODO DE INMEDIATO. ¡TODO! EN LOS PRIMEROS MOMENTOS DE..., YA SABES, DE NO-ÉXITO, LA REACCIÓN HUMANA NORMAL ES SENTIRSE DOLIDO. IGUAL TE ENTRAN GANAS DE HACER ALGO QUE MÁS ADELANTE LAMENTARÁS. NO LO HAGAS. EVITA QUEMAR PUENTES O LUEGO TENDRÁS QUE RECONSTRUIRLOS.

SIÉNTETE COMO UNA ~~MIERDA~~

FRACASAR ES UN ASCO.
TODOS QUEREMOS TRIUNFAR
A LA PRIMERA, SER LOS
MEJORES Y GANAR SIN
APENAS ESFUERZO. PERO
LA VIDA NO FUNCIONA ASÍ.
EN VEZ DE CULPARTE A TI O
A LOS DEMÁS, COMPRENDE QUE
LAS GRANDES COSAS LLEVAN
SU TIEMPO. SIÉNTETE UN
POCO ~~JODIDO~~, PERO PREPÁRATE
MENTALMENTE PARA
SEGUIR ADELANTE.

REVALÚA TU TRABAJO

AUNQUE TE HAYAS
ESFORZADO, SIEMPRE
QUEDA ESPACIO PARA
MEJORAR Y ADAPTARSE
AL DESAFÍO QUE TIENES
DELANTE. QUIZÁ LA PRIMERA
VEZ NO TENÍAS EL PERFIL
NECESARIO. QUIZÁ
YA NO ERA EL MOMENTO.
CONCÉNTRATE EN CÓMO
MEJORAR LAS COSAS.

PROCESA CUALQUIER REACCIÓN

EN ALGUNOS CASOS,
TE ENVIARÁN REFLEXIONES
O NOTAS CUANDO HAYAN
REVISADO TU TRABAJO.
NO TE OBSESIONES CON ESAS
CRÍTICAS, PIENSA MÁS BIEN
EN CÓMO PODRÍAN APLICARSE
A TU SITUACIÓN. A VECES, EL
FRACASO DE HOY TERMINA
SIENDO MUY VALIOSO
A LARGO PLAZO, CUANDO
DE VERDAAAAAD IMPORTA.

PIDE CONSEJO

TUS AMIGOS Y COLEGAS TAL VEZ ALCANCEN A CAPTAR COSAS QUE TÚ NO VES. SEGURO QUE ESO SERÁ MÁS AGRADABLE QUE UNA CARTA DE RECHAZO, Y PUEDES PEDIRLES OPINIONES CONCRETAS SOBRE CÓMO ADAPTARTE DE CARA AL FUTURO. PROCURA AISLAR ELEMENTOS CONCRETOS SOBRE LOS QUE PREGUNTARLES, EN VEZ DEL TÍPICO E-MAIL DE: «OYE, ¿CÓMO SALGO DE ESTA?».

HAZ AJUSTES

¿QUÉ PARTES SABES QUE ERAN GENIALES DESDE EL PRINCIPIO? ¿CUÁLES MEJORARÍAN CON UNOS AJUSTES O LEVES MODIFICACIONES?

TENLO TODO EN CUENTA —LOS COMENTARIOS INICIALES, LOS CONSEJOS DE LOS DEMÁS, TUS PROPIOS PENSAMIENTOS DESDE EL FRACASO INICIAL— Y HAZ CAMBIOS QUE REFLEJEN TODO ESO.

PLANEA TU ATAQUE

EL ÉXITO ENGLOBA MUCHO MÁS QUE SOLO EL TRABAJO O EL TALENTO. PIENSA CÓMO ENTREGAR, SOLICITAR O PRESENTAR TU TRABAJO. PLANIFICA UN MÉTODO A SEGUIR A PARTIR DE LO QUE AHORA SABES SOBRE QUÉ PUEDES OFRECER Y QUIÉN PODRÍA APRECIARLO O SACARLE PARTIDO.

¿LO INTENTAS OTRA VEZ?

ENVÍA TU NUEVO CURRÍCULUM.
PRESENTA TU PRODUCTO
AJUSTADO. EXPÓN TUS
CONCEPTOS REVISADOS.
SABÍAS DESDE EL PRINCIPIO
QUE TENÍAS ALGO GENIAL,
ASÍ QUE SOLO HABÍA QUE
PERFECCIONARLO UN PELÍN.
¿O QUIZÁ ESTÁS INSPIRADO
PARA PASAR A ALGO
DIFERENTE DEL TODO? SIGUE
TU INSTINTO Y ADELANTE.

Empezar de cero es algo que puede ocurrir en cualquier momento y de cualquier modo. Como consecuencia de una sensación persistente que ya no puedes pasar por alto, o de un acontecimiento de vital importancia que te obliga a replantearte todo de sopetón.

Da igual cuándo, cómo y por qué: nunca es demasiado tarde para volver a empezar. Puedes embarcarte en un nuevo desafío, dar un enfoque diferente a algo que ya existía o retomar una pasión que abandonaste hace años.

No será fácil y quizá sientas un poco de miedo, pero puedes hacerlo.

CÓMO EMPEZAR OTRA VEZ

- NO MIRES ATRÁS CON RABIA
- TÓMATE EL PULSO
- INVESTIGA
- RENUEVA TUS HERRAMIENTAS
- ASUME LA RESPONSABILIDAD
- ESCRIBE TU DECLARACIÓN DE INTENCIONES
- DESAPARECE (A PROPÓSITO)
- ¡A LA CARGA!

NO MIRES ATRÁS CON RABIA

NUNCA ES DEMASIADO TARDE PARA VOLVER A EMPEZAR Y EXISTEN MUCHOS MOTIVOS PARA NECESITAR O QUERER HACERLO. PERO LO QUE NO PUEDES HACER ES ESTAR RESENTIDO CON TU PASADO. VALE, UNA PARTE DE ÉL FUE UNA AUTÉNTICA ~~MIERDA~~. PERO APRENDISTE. CRECISTE. ERES QUIEN ERES POR LO QUE SABES AHORA.

TÓMATE EL PULSO

¿QUÉ ES LO QUE TE IMPORTA?
¿DÓNDE RESIDE TU PASIÓN?
NUESTRAS MOTIVACIONES
EVOLUCIONAN Y CAMBIAN CON
NOSOTROS, ASÍ QUE PODRÍA
SER ALGO RADICALMENTE
DISTINTO A LO QUE ESTABAS
HACIENDO. HAS LLEGADO
HASTA AQUÍ GRACIAS A QUE
SABES QUÉ HA DEJADO DE SER
IMPORTANTE PARA TI. ES
HORA DE IDENTIFICAR QUÉ
ES LO QUE IMPORTA AHORA.

INVESTIGA

MIENTRAS TÚ ESTABAS
POR AHÍ CAMBIANDO,
TAMBIÉN LO HACÍA
LA INDUSTRIA
(Y EL MUNDO). ¿QUÉ
TENDENCIAS HAY AHORA?
¿QUÉ PUEDES OFRECER QUE
NO VEAS LO BASTANTE
REPRESENTADO? ¿CÓMO
TRABAJA LA GENTE
QUE TIENES AL LADO?
AVERIGUA TODO LO
QUE PUEDAS.

RENUEVA TUS HERRAMIENTAS

SEGURO QUE AHORA HAY NUEVOS RECURSOS DISPONIBLES. ÁRMATE DE HERRAMIENTAS QUE QUIZÁ NO TUVIERAS LA PRIMERA VEZ. ¿QUÉ ES ESENCIAL? ¿QUÉ TE AHORRA TIEMPO? ¿QUÉ RESUELVE AHORA CON FACILIDAD UN PROBLEMA QUE TENÍAS ANTES? EMPIEZA POR LO QUE DE VERDAD NECESITAS.

ASUME LA RESPONSABILIDAD

HA LLEGADO EL MOMENTO DE LAS DURAS VERDADES: A VECES, ALGUNOS DE NOSOTROS, TAL VEZ, POSIBLEMENTE, HABLAMOS DE INICIAR COSAS QUE LUEGO NO HACEMOS. CONSIDÉRATE RESPONSABLE DE TU NUEVO COMIENZO. NO PERMITAS QUE PLANEARLO ENGAÑE A TU CEREBRO HASTA TAL PUNTO QUE CREA QUE YA LO HAS HECHO. ¿INTENTAS INTENTARLO?

ESCRIBE TU DECLARACIÓN DE INTENCIONES

UN GRAN PASO HACIA LA RESPONSABILIDAD ES APUNTAR LAS COSAS PARA DARLES CONSISTENCIA. PUEDE SER UNA NOTA PEGADA AL CORCHO O EL CLÁSICO PLAN DE NEGOCIOS. HAGAS LO QUE HAGAS, APÚNTALO DE TAL MANERA QUE NO PUEDAS FINGIR QUE NO EXISTE.

DESAPARECE (A PROPÓSITO)

ES MENTIRA QUE
LA GENTE SE REINVENTE
DE UN DÍA PARA OTRO.
NO EXISTE NINGÚN
INTERRUPTOR MÁGICO.
YA ESTÁS FUERA DE LA
PARTIDA, ASÍ QUE PODRÍAS
TOMARTE UN TIEMPO PARA
RECOBRAR EL ALIENTO.
PLANEA TUS SIGUIENTES
PASOS. JUNTA TODAS
LAS PIEZAS DEL PUZLE.

¡A LA CARGA!

TODO ES UN POCO
ATERRADOR CUANDO
LE DAS DEMASIADAS
VUELTAS, ASÍ QUE,
DESPUÉS DE PREPARARTE
LO MEJOR QUE PUEDAS,
LLEGA EL MOMENTO
DE PASAR A LA ACCIÓN.
INTÉRNATE EN LA
OSCURIDAD CON TU MAPA,
TU LINTERNA NUEVA
Y EL DESTINO AL QUE
LE HAS ECHADO EL OJO.
¡A POR ELLOS!

Siempre estamos recurriendo a nuestros amigos y parientes para que nos ayuden, así que no debería sorprendernos que ellos nos pidan ayuda con lo que se nos da bien. ¿Creas páginas web? Acabas de convertirte en el servicio técnico de toda tu familia. ¿Te encanta la caligrafía? Toma, aquí tienes trescientas invitaciones de boda, ocúpate tú. Lo que quizá sea una combinación de personalidades perfecta tal vez no se traduzca en una transacción laboral fácil. Los favorcillos tienden a inflarse y a transformarse en algo más. Los favores no correspondidos van precipitándose cada vez más al fondo de la lista de prioridades. La gente se ofende.

Es peliagudo conjugar el trabajo con los amigos y la familia, así que, muchos de nosotros intentamos separarlos del todo. Pero no hay motivo para no hacer algo genial con un ser querido, siempre que os preocupéis por respetaros el uno al otro, os comuniquéis las ideas sin dar nada por supuesto y lleguéis a un acuerdo equilibrado desde el principio.

TRABAJAR CON AMIGOS Y PARIENTES

- SÉ HUMANO
- ESTABLECE LÍMITES CLAROS
- PIDE INSTRUCCIONES
- HABLA DE TU COMPENSACIÓN
- MANTÉN LA CALMA Y ESCUCHA
- TEN UN PLAN DE RESERVA
- HACED ALGO GENIAL
- NO PASA NADA POR NEGARTE

SÉ HUMANO

NO IMPORTA EL SECTOR EN EL QUE TRABAJES, TUS AMIGOS Y FAMILIARES ACABARÁN PIDIÉNDOTE COSAS. PUEDEN SER PROYECTOS ENTEROS, COLABORACIONES O «SOLO UNA COSITA RÁPIDA», PERO TERMINARÁ OCURRIENDO. ¡RECUERDA QUE ES UNA PERSONA QUE FORMA PARTE DE TU VIDA! SÉ HUMANO.

ESTABLECE LÍMITES CLAROS

SÉ DIRECTO AL EXPLICAR
LO QUE ES ACEPTABLE
Y LO QUE NO. SÉ DIRECTO
AL HABLAR DEL TIEMPO
DEL QUE DISPONES,
A QUÉ PUEDES
COMPROMETERTE
Y A QUÉ NO Y CUÁNTAS
LLAMADAS TELEFÓNICAS
SON DEMASIADAS.
APARTE DE QUE NO ERES
LA PÁGINA WEB
WWW.GOOGLE.COM.

PIDE INSTRUCCIONES

LOS CLIENTES TE DAN
INSTRUCCIONES O
DESCRIPCIONES DEL
PROYECTO AL CONTRATARTE,
ASÍ QUE LOS AMIGOS
Y LA FAMILIA TAMBIÉN
DEBERÍAN HACERLO. AYÚDALOS
A DESGLOSAR LAS IDEAS
COMPLEJAS EN UNA GUÍA QUE
LOS DOS PODÁIS SEGUIR CON
FACILIDAD; TAMBIÉN OS
SERVIRÁ PARA DEFINIR UN
NIVEL DE PROFESIONALIDAD
QUE DEBERÉIS MANTENER.

HABLA DE TU COMPENSACIÓN

YA ESTÉS HACIENDO UN «PRECIO
DE AMIGO» O UN FAVOR A LA
PERSONA QUE TE TRAJO
A ESTE MUNDO —UN ACTO
DE VALOR INFINITO
E INTANGIBLE—,
ES IMPORTANTE HABLAR
SIN REPAROS DE UNA
COMPENSACIÓN JUSTA.
HAZLO AL PRINCIPIO PARA
EVITAR SORPRESAS Y
RESENTIMIENTOS.

MANTÉN LA CALMA Y ESCUCHA

NADA PUEDE COMPARARSE
A LA RABIA INFUNDADA
QUE PODEMOS SENTIR HACIA
NUESTROS SERES QUERIDOS
POR ~~MIERDAS~~ DE LO MÁS
INSIGNIFICANTES. PERO
A UN CLIENTE NO PUEDES
INTERRUMPIRLO NI GRITARLE.
CUMPLE TU PARTE DEL TRATO
ESCUCHANDO PRIMERO
Y LUEGO OFRECIENDO CON
AMABILIDAD TUS SUGERENCIAS
O CONSEJOS.

TEN UN PLAN DE RESERVA

A VECES LAS COSAS SE DETERIORAN SIN MÁS. ES MUY POSIBLE QUE TUS CONTRATOS CON CLIENTES INCLUYAN UN CARGO POR RESCISIÓN, ASÍ QUE ¿POR QUÉ HA DE SER DISTINTO ESE CLIENTE NUEVO? PONEOS DE ACUERDO EN LO QUE OCURRIRÁ SI TODO SE VIENE ABAJO, SI LA COLABORACIÓN NO FUNCIONA O SI UNO DE LOS DOS QUIERE DEJARLO.

HACED ALGO GENIAL

¡NO OLVIDEMOS LA PARTE POSITIVA! TRABAJAR CON GENTE A LA QUE YA CONOCES Y ENTIENDES PUEDE SER MARAVILLOSO. VUESTRA RELACIÓN Y UN INTERCAMBIO DE IDEAS FLUIDO PODRÍA DAR LUGAR A UNA ENERGÍA CREATIVA VERDADERAMENTE MÁGICA Y UNIROS AÚN MÁS. DIVERTÍOS TANTO COMO PODÁIS.

NO PASA NADA POR NEGARTE

EN DEFINITIVA, EL TRABAJO
ES EL TRABAJO. NO TIENE
NADA DE MALO RECHAZAR
UN PROYECTO SI NO
TIENES EL TIEMPO, LOS
RECURSOS O..., EN FIN,
LAS GANAS DE HACERLO.
PODRÍA SER UNA GRAN
OPORTUNIDAD PARA
DERIVAR TRABAJO A OTRA
PERSONA DE TU COMUNIDAD
CREATIVA. ¡SOPESA
TUS OPCIONES!

Una de las cosas más complicadas que tiene «trabajar como creativo» es hallar tu estilo. Aprender a base de encontrar qué te gusta y de repetirlo hasta hacerlo tuyo es tentador, pero ¿en serio es lo más honrado? ¿Quieres seguir el ritmo de los demás o encabezar tu propio camino?

A estas alturas, ya has pasado buena parte de tu vida aprendiendo cosas sobre ti mismo, orientándolas en distintas direcciones, ocultándolas, atribuyéndote nuevas identidades y poniendo en práctica esa gran cantidad de los otros ajustes que de forma consciente o no todos llevamos a cabo. Así que quizá, aunque sea como ejercicio, intentemos escuchar con objetividad a nuestro instinto y confiar en él.

La vida va a decirte muchas cosas sobre ti mismo que no querías saber. La negatividad se te echará encima sin que la veas venir. Pero si eres fiel a ti mismo y haces lo que te encanta, nada de eso importa. Ya lo sabemos, pero merece la pena repetirlo: el amor vence al odio y la clave para ganar es no rendirse nunca.

CÓMO SER TÚ MISMO

- ¿QUIÉN ~~COÑO~~ ERES?
- IDENTIFICA TU VERDAD
- ¿QUIÉN QUIERES SER?
- AMA CADA UNA
 DE LAS PARTES
- ENCUENTRA TU VOZ
- CONSTRUYE TU MUNDO
- USA TU PODER
- DEJA ENTRAR A OTROS

¿QUIÉN ~~COÑO~~ ERES?

ANTES DE PODER
CREAR OBRAS SINCERAS
Y COMPARTIRLAS CON EL
MUNDO, NECESITAS TENER
AL MENOS UNA IDEA DE SU
ORIGEN. PUEDES MANTENERTE
OCUPADO HACIENDO COSAS
~~DE MIERDA~~ A CIEGAS O
PUEDES MIRAR EN TU
INTERIOR. ¿QUIÉN ERES Y
CÓMO INFLUYE ESO EN LO
QUE HACES?

IDENTIFICA TU VERDAD

¿QUÉ ES LO QUE TE HACE SER QUIEN ERES? QUIZÁ TE HAYAN DICHO QUE HAY QUE TENER MIEDO O AVERGONZARSE DE ESA VERDAD ESENCIAL. NO ES CIERTO. LO CIERTO ES LA EXPERIENCIA QUE APORTAS. LO CIERTO ES EL CORAZÓN DE LA PERSONA HUMANA Y REAL QUE ERES.

¿QUIÉN QUIERES SER?

TODOS CAMBIAMOS,
DE MODO QUE FINGIR LO
CONTRARIO ES UNA IDIOTEZ.
REFLEXIONA SOBRE EN QUIÉN
ESPERAS CONVERTIRTE.
ESE DESEO ES IGUAL
DE IMPORTANTE QUE
LA PERSONA QUE ERES AHORA,
PORQUE FIJA TU PROPÓSITO
Y DETERMINA LOS PASOS QUE
DARÁS PARA ALCANZARLO.

AMA CADA UNA DE LAS PARTES

PUEDE SER DURO ACEPTAR LAS RAÍCES QUE HEMOS ENTERRADO A MAYOR PROFUNDIDAD, PERO TÓMATE UN TIEMPO PARA INSPECCIONARLAS. SON LAS QUE TE HAN GUIADO HACIA TU PUNTO DE VISTA Y HACIA LA HUMANIDAD DE TU OBRA CREATIVA. APRENDE A ATESORAR (O COMO MÍNIMO A RECONOCER) INCLUSO TUS PARTES MÁS OSCURAS.

ENCUENTRA TU VOZ

TAMPOCO HACE FALTA QUE
DIVULGUES TUS SECRETOS
A LOS CUATRO VIENTOS,
PERO SÍ QUE APRENDAS
A HABLAR DESDE ESE LUGAR
SINCERO. PROCURA QUE TU
OBRA EVOQUE EMOCIONES
AUTÉNTICAS A PARTIR DE
TU EXPERIENCIA, PERO SIN
HACERLA INACCESIBLE A LOS
DEMÁS. QUIZÁ LUEGO HABRÁ
QUIEN LO LLAME CONTENIDO
QUE #MEHALLEGADO.

CONSTRUYE TU MUNDO

TU «MARCA» (O, BUENO,
TU MARCA SIN COMILLAS)
SE CONSTRUYE COMBINANDO
HISTORIA Y MISIÓN.
CREA PROYECTOS QUE SE
CIMIENTEN EN AMBAS, A LA
VEZ QUE REFLEJAN A ESE YO
FUTURO EN EL QUE ESPERAS
CONVERTIRTE. DE ESTE MODO,
PASARÁ A SER EL GRUESO DE
TU OBRA Y A FORMAR PARTE
DE LA PERSONA QUE ERES.

USA TU PODER

TU COMBINACIÓN DE HISTORIA, VOZ Y HABILIDAD PUEDE EMPLEARSE PARA HACER COSAS INCREÍBLES. ERES UN REGALO PARA EL MUNDO.

LA TECNOLOGÍA NOS PERMITE LOGRAR MUCHÍSIMO INCLUSO CON RECURSOS LIMITADOS. A VECES HAY QUE INTENTARLO PRIMERO Y PREOCUPARSE DESPUÉS.

DEJA ENTRAR A OTROS

INCLUSO CUANDO TE ENCANTA
TU VOZ Y ENCUENTRAS
EN ELLA TU PODER, PUEDE
ATERRARTE COMPARTIRLA.
CONFÍA EN QUE SERÁS JUSTO
LO QUE OTRA PERSONA
NECESITE. A LO MEJOR
REQUIERE ALGO DE PRUEBA
Y ERROR, PERO ACABARÁS
ENCONTRANDO AL
COLABORADOR PERFECTO
Y PODRÉIS TRIUNFAR JUNTOS.

Todos hemos afrontado desafíos difíciles. Una parte de estar implicado activamente en tu creatividad consiste en hallar soluciones ingeniosas a cualquier problema que se te plantee. Esto es así sobre todo si eres tu propio jefe (a jornada completa o para sacarte un extra) y al final tienes que depender de ti mismo para salir adelante. Pero a veces –quizá ahora mismo– te enfrentas al tipo de problema que hace que te lo cuestiones todo.

Rendirte por completo no es una opción real. Cerrarte en banda solo retrasa lo inevitable. Sentirte impotente es una reacción válida, hasta que tengas que volver a ponerte en pie.

La vida avanza, estés preparado o no, así que nos toca seguir moviéndonos. No será de un día para otro, pero el cambio terminará llegando. Aquí tenéis mis consejos sobre cómo mantenerse en la brecha, para estar presentes cuando llegue ese cambio.

CÓMO SEGUIR ADELANTE

- SERÁ DIFÍCIL
- SÉ FIEL A TI MISMO
- ADÁPTATE Y CAMBIA
- TEN RECURSOS
- REDEFINE EL ÉXITO
- ALZAOS EL UNO AL OTRO
- CREA Y PRESERVA UN ESPACIO
- NO PARES NUNCA

SERÁ DIFÍCIL

SER UNA PERSONA EN EL MUNDO NO ES FÁCIL. PUEDES SENTIRTE PRESIONADO PARA RENDIRTE DESDE FUERA DE TUS CÍRCULOS Y TAMBIÉN DESDE DENTRO. PERO NO ELEGIMOS ESTA VIDA PORQUE FUESE FÁCIL. LA ELEGIMOS PORQUE ESTA ES NUESTRA FORMA DE SER. TE PARECERÁ QUE YA HAS LLEGADO TODO LO LEJOS QUE PUEDES. VE MÁS ALLÁ.

SÉ FIEL A TI MISMO

AUNQUE OTROS SE
TE PUEDAN PARECER,
SOLO TÚ ERES TÚ. NO HAY
NECESIDAD DE SUAVIZARLO,
ATENUARLO NI HACER
CONCESIONES. SÉ PERSONAL,
CRUDO Y APASIONADO.
SÉ ESE YO REAL Y HABLA
TAN ALTO COMO PUEDAS,
PARA AHOGAR CUALQUIER
VOZ QUE INTENTE
SILENCIARTE, INCLUIDA
LA TUYA.

ADÁPTATE Y CAMBIA

SABER QUE EVOLUCIONARÁS FORMA PARTE DE SER TÚ MISMO. ANÍMATE A HACERLO CON DECISIÓN. LA VIDA SIGUE ADELANTE, LA CULTURA CAMBIA Y NO PUEDES TRIUNFAR SI NO CONTINÚAS INFORMADO, CONSCIENTE Y MALEABLE. PARA MANTENER EL OBJETIVO EN EL PUNTO DE MIRA HAY QUE SABER CUÁNDO AJUSTAR EL ENFOQUE.

TEN RECURSOS

HOY EN DÍA TIENES ACCESO A RECURSOS QUE NO EXISTÍAN HACE SOLO 5 AÑOS. MANTENTE AL DÍA DE LOS AVANCES EN CUANTO A HERRAMIENTAS Y TECNOLOGÍA, PARA QUE PUEDAS INCORPORAR NUEVOS MÉTODOS EN TU TRABAJO. LO QUE NECESITABAS DESDE EL PRINCIPIO QUIZÁ NO HAYA EXISTIDO HASTA HACE POCO.

REDEFINE EL ÉXITO

EL ÉXITO NO CONSISTE EN
GANARTE A TODO EL MUNDO.
CONCÉNTRATE EN LA GENTE
QUE TE COMPRENDERÁ,
SACARÁ PARTIDO A TU OBRA
Y TE APOYARÁ. SI PUDIERAS
GANARTE AUNQUE FUESE
AL 5% DEL MUNDO, ESO
EQUIVALDRÍA A 370 MILLONES
DE PERSONAS Y SERÍA
UN ÉXITO APABULLANTE.
CONCÉNTRATE EN LO POSIBLE.

ALZAOS EL UNO AL OTRO

HAS EMPRENDIDO TU PROPIA TRAVESÍA, PERO NO ESTÁS SOLO. TODOS NOS ESFORZAMOS POR HACERNOS OÍR EN UN CORO DE VOCES QUE SE SOLAPAN Y SE ENTRECRUZAN. APOYAD EL TRABAJO, LAS PALABRAS, LOS PROYECTOS Y LOS PRODUCTOS DE LOS DEMÁS. TODOS GANAMOS SI ENTRE NOSOTROS NOS AYUDAMOS A TRIUNFAR.

CREA Y PRESERVA UN ESPACIO

EL MUNDO NO SE DEDICA A REPARTIR ESPACIOS SEGUROS DONDE PODAMOS CREAR, CRECER Y FLORECER. PODEMOS AYUDARNOS UNOS A OTROS GENERANDO ESPACIOS DE APOYO MUTUO, TANTO FÍSICOS COMO DIGITALES. Y LO QUE ES MÁS IMPORTANTE, PODEMOS COLABORAR PARA PRESERVAR LOS QUE YA EXISTEN.

NO PARES NUNCA

NO DEJES DE SER TÚ MISMO. NO DEJES DE DECIR LO QUE OPINAS. NO DEJES DE LUCHAR POR HACERTE OÍR. NO DEJES DE HACER UN TRABAJO QUE IMPORTE. NO DEJES DE GRITAR, YA SEA LITERALMENTE O LIMITÁNDOTE A VIVIR A TU MANERA. LA CLAVE PARA GANAR ES NO RENDIRSE NUNCA. NO TE RINDAS NUNCA. GANA.

Gran parte de lo que queremos para nosotros y nuestras carreras se reduce al «éxito». Queremos triunfar, queremos ganar, queremos que los demás perciban que «lo hemos conseguido». El éxito tiende a definirse en términos finitos como «le ha salido un bolo», o quizá comentando que alguien «por fin ha llegado». Por tanto, si el éxito es una cosa tangible, adquirible, alcanzable, ¿cómo se llega a él?

No son pocos precisamente los libros que ofrecen el secreto del éxito en toda clase de áreas específicas, o incluso en la vida en general. Este libro termina donde empezó, con los ocho «Consejos sencillos para tener éxito» que, sin comerlo ni beberlo, acabaron lanzando una columna mensual, se convirtieron en este libro y marcaron un cambio en mi forma de pensar en mí mismo y en mi obra.

CONSEJOS SENCILLOS PARA TENER ÉXITO

- CONCEPTO
- ESTRUCTURA
- CONTACTO
- EQUILIBRIO
- DISFRUTA
- DISTRIBUYE
- SÉ MAJO ~~HOSTIA~~
- ¡Y YA ESTÁ!

CONCEPTO

¿SE PUEDE SABER QUÉ ESTÁS HACIENDO, POR QUÉ LO HACES Y SI LE IMPORTA A ALGUIEN MÁS? ¿ES POR AMOR? ¿DINERO? ¿ATENCIÓN? ¿PARA LLENAR UN VACÍO? ¿PARA PODER DEJAR DE PREGUNTARTE «QUÉ PASARÍA SÍ...», AUNQUE SIGUES SIN ESTAR AL 100% SEGURO DE TODO ESTE ASUNTO? (LO SIENTO SI ME HE PUESTO UN POCO EN PLAN DURO.)

ESTRUCTURA

¿CUÁLES SON TUS OBJETIVOS? O LO QUE ES MÁS IMPORTANTE, ¿CÓMO VAS A MEDIR EL ÉXITO? ¿QUÉ NECESITAS DEDICARLE Y QUÉ DEBERÍAS OBTENER A CAMBIO? ¿QUÉ PLAZO LÍMITE TIENES? ¿CUÁNTO TIEMPO PUEDES PERMITIRTE?

CONTACTO

¿CON QUIÉNES HABLAS?
¿TE CAEN BIEN? EN TODO
CASO, TRÁTALOS COMO SI
TE CAYERAN BIEN. CONTACTA
A MENUDO CON ELLOS VÍA
TWITTER Y FACEBOOK.
Y TAMBIÉN MANTÉN EL
CONTACTO CONTIGO MISMO.
¿AVANZAS A TODA MÁQUINA?
¿QUÉ SIGNIFICA «ADELANTE»?
RECUERDA LA ESTRUCTURA
QUE HAS CONSTRUIDO Y NO
DEJES DE REVISARTE
 A TI MISMO.

EQUILIBRIO

¿ESTÁS «SIENDO REAL»
O NO? LA GENTE NOTA
CUANDO FINGES, DE MODO
QUE SÉ SINCERO. COMPENSA
ESE BRILLO DESLUMBRANTE
TUYO CON UN POQUITO
DE HUMANIDAD. POR CIERTO,
¿CÓMO ESTÁS? ME REFIERO
A LA PERSONA, NO A LA
MARCA. ¿ESTÁS BIEN?
TÓMATE UN POCO DE
TIEMPO PARA
SER Y NADA MÁS.

DISFRUTA

LLEGADOS A ESTE PUNTO, SI TU ÚNICO ALICIENTE ES EL DINERO, LO MÁS PROBABLE ES QUE NO TE LO ESTÉS PASANDO BIEN TODO EL TIEMPO. HACER ALGO QUE TE IMPORTA TE PERMITE DISFRUTAR EN TODA SU AMPLITUD. ¿ESTÁS HACIENDO AMIGOS? TRABAJARTE UNA RED DE CONTACTOS ES UN POCO ASQUEROSITO, PERO ¡HACER AMIGOS MOLA! ASPIRA A LO SEGUNDO, PERO SÉ CONSCIENTE DE QUE NO PUEDES SER AMIGO DE TODO EL MUNDO.

DISTRIBUYE

¿QUÉ TAL VA AHORA?
CON UN POCO DE SUERTE,
ESTÁS GANANDO ALGO DE
DINERO O PRODUCIENDO
CUALQUIER COSA.
NO OLVIDES RECOMPENSAR
Y RECONOCER LA LABOR DE
TUS COLABORADORES.
REGALA COSAS. SER CAPAZ
DE COMPARTIR ES EN SÍ UNA
RECOMPENSA. SUENA CURSI,
PERO DE VERDAD QUE
SIENTA DE MARAVILLA.

SÉ MAJO ~~CON ELLAS~~

ESPERO QUE ANTES YA
FUESES MAJO, SINCERO
CON TU PÚBLICO, QUE HICIESES
AMIGOS Y QUE ESPARCIERAS
CUALQUIER MEDIDA DE ÉXITO
QUE ALCANZARAS ENTRE
QUIENES TE RODEAN.
¡ESTUPENDO! SIGUE
HACIÉNDOLO. NUNCA SE
SABE CUÁNDO NI CÓMO UNA
INTERACCIÓN ACABA SIENDO
UNA BOLA DE NIEVE QUE TE
BRINDA UNA OPORTUNIDAD
MOLONA.

¡Y YA ESTÁ!

QUÉ VA A ESTAR, ERA BROMA.
NO EXISTE UN FINAL. TE ESPERAN
MÁS DESAFÍOS, ÉXITOS Y
FRACASOS. PODRÍA IRSE TODO
A PIQUE. O DESPEGAR EN SERIO.
O QUIZÁ LA VIDA TE CAMBIE POR
COMPLETO DE ALGÚN MODO.
NUNCA SE SABE Y NO EXISTEN
REGLAS INFALIBLES. ACEPTA LA
AYUDA Y LOS CONSEJOS, ACEPTA
LO QUE PASE, SEA LO QUE SEA, Y
SÉ CONSCIENTE DE QUE PUEDES
HACER LITERALMENTE
CUALQUIER COSA.

NOTA DEL AUTOR

Seas artista, escritor, diseñador, ilustrador, músico, bloguero, lo-que-sea en redes sociales o cualquier otra clase de profesional creativo de hoy en día, espero que encuentres algo en este libro que pueda ayudarte tanto en tu carrera como en tu vida personal.

Somos personas sensibles, apasionadas y motivadas, y, en el mundo actual, nuestros papeles no dejan de cambiar y evolucionar. No siempre sabemos dónde encajamos.

Intentar «crear algo que funcione» es una elección, pero «crear algo» a menudo no lo es. Es una fijación que quizá se te haya metido dentro sin darte cuenta. A veces nos apasionamos tanto que nos cuesta encontrar la línea divisoria entre lo que hacemos y lo que somos. A veces olvidamos que no pasa nada por vivir y ya está. Estar vivo es un logro por y en sí mismo. No es necesario convertir toda experiencia en arte. Tranqui, respira.

Espero que este libro sirva como recordatorio de todas esas cosas que sabías y olvidaste, un pequeño impulso adicional para quien se embarque o siga embarcado en su propio viaje creativo, lo lleve a donde lo lleve.

Y pase lo que pase, nunca olvides que las cosas son lo que tú quieres que sean.

—Adam

RECONOCIMIENTOS

Reconozco que todo consejo es subjetivo. No existe una respuesta correcta ni una «solución mágica» que valga para todo el mundo.

Reconozco que no soy «el experto», ni siquiera «un experto», y haber escrito ese libro no cambia ese hecho.

Reconozco que al menos el 50% del éxito es oportunidad.

También reconozco que «éxito» es un concepto infinito e intangible. Si estás creando algo que te hace sentir un poquito mejor y ayuda los demás, creo que lo has alcanzado.

Reconozco que solo tenemos un cuerpo y un cerebro y que, si no me cuido mejor, algún día acabaré bien jodido. Reconozco que reconocerlo no es lo mismo que tomar medidas concretas al respecto.

Reconozco que en realidad existe un futuro y que fingir que no es así solo servirá para estar peor preparado.

Reconozco que, a fin de cuentas, solo soy una persona que intentaba y sigue intentando averiguar qué está haciendo.

Reconozco que probablemente nunca lo sabré seguro.

AGRADECIMIENTOS

Gracias a Grace Bonney, Kelli Kehler, Jesse Vaughan y a todas las personas que han leído y compartido algunas de estas palabras. No lo habría conseguido sin vuestra perspicacia y vuestro apoyo.

SOBRE EL AUTOR

Adam J. Kurtz (alias: Adam JK) es un artista y escritor cuya obra se sustenta en la sinceridad, el humor y un pelín de oscuridad. Sus libros, publicados en español por Plaza & Janés, están traducidos a más de una docena de idiomas y su obra ha aparecido en *The New Yorker*, *Adweek* y *VICE*, entre otras publicaciones.

Nació en Toronto, ha vivido en seis ciudades y reside en Honolulú con su marido. Pese a que encontró un camino inesperado, sigue yéndole bastante bien.

Para más información, visitad adamjk.com, o @adamjk, en redes sociales.

DEL MISMO AUTOR: